ArtTimesDigest

No. 201511

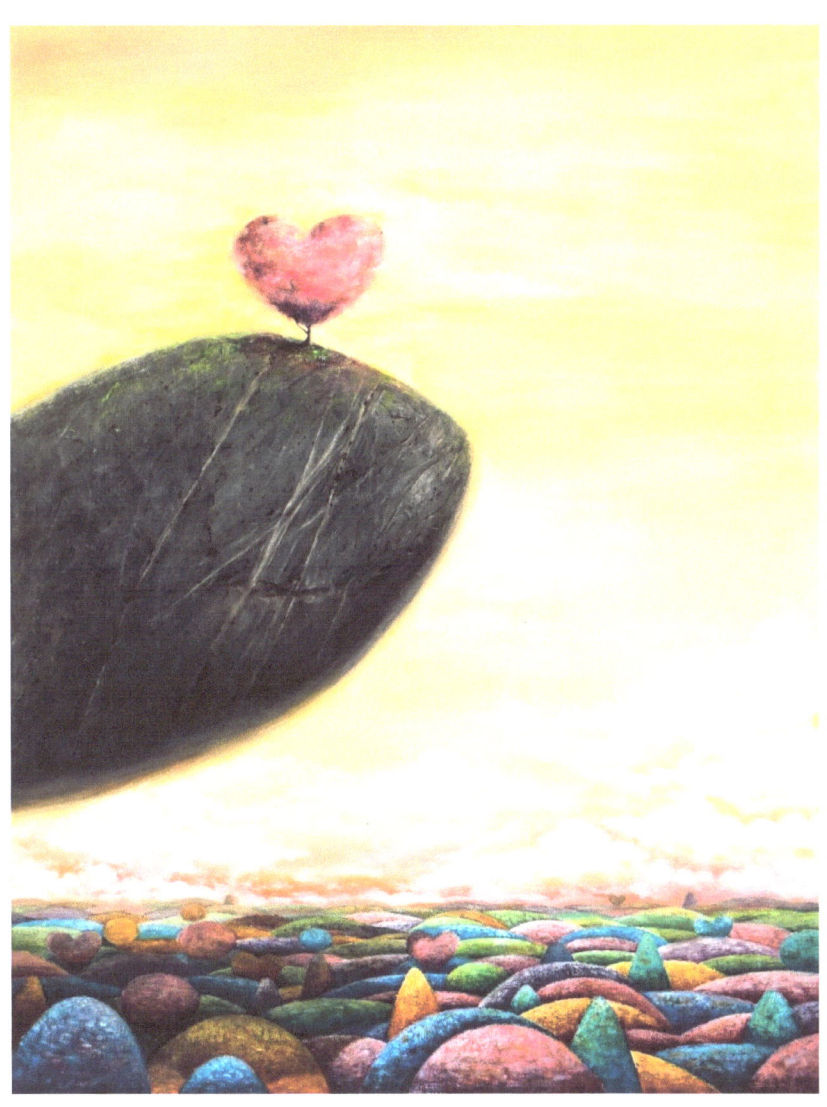

사랑(The Love), oil on canvas, 118x91, 2015ⓒ the artist_Image Provided by 조은정

ArtEyes.ART BASEL MIAMI BEACH | STAND M7

ArtTimesDigest

MediciPress

ISSN : 2288-1077

Copyright © 2015 MediciPress

All rights reserved.

ISSN : **2288-1077**

Contents

ArtEyes = **ARTBASEL MIAMIBEACH | STAND M7**

Artist #1 = 조은정작가

Artist #2 = 조인호작가

Artist #3 = 김지혜작가

Artist #4 = 전혜은작가

Artist #5 = 이우나작가

Artist #6 = 황금희작가

표지그림 : 사랑(The Love), oil on canvas, 118x91, 2015© the artist_Image Provided by 조은정

ArtEyes = ARTBASEL MIAMIBEACH | STAND M7

ArtEyes Info.

ART BASEL MIAMI BEACH | STAND M7 | Miami Beach Convention Center | December 3-6, 2015

Kukje Gallery and Tina Kim Gallery are pleased to participate in Art Basel Miami Beach 2015 with available works by : Chung Chang-Sup , Park Seo-Bo, Ha Chong-Hyun, Kyungah Ham, Kibong Rhee , Lee Ufan, Haegue–Yang, Yeesookyung, Kwon Young-Woo, Bill Viola, Anish Kapoor, Aaron Young, Gimhongsok, Julian Opie, Ghada Amer, Michael Joo, Chung Sang-Hwa

이번 아트바젤마이애미비치의 M7 부스에서 뉴욕티나킴갤러리와 서울국제갤러리의 협업전시가 이루어졌다. 한국을 대표하는 단색화작가 인 정창섭, 박서보, 하종현, 함경아, 이기봉, 리우환, 양혜규, 이수경, 권용우, 빌비올라, 아니쉬카푸어, 아론영, 줄리앤오피, 가다아메르, 마이클조, 정상화작가들이 미국아트바젤마이애미비치를 빛내게 되었다.

아트바젤 마이애미비치는 대표적인 겨울아트페어이며, 2015 년 12 월 3 일부터 6 일까지 진행이 된다.

(Chief-Editor : KimSunGon)

Email : arttimesnews@naver.com

Artist #1 = 조은정작가

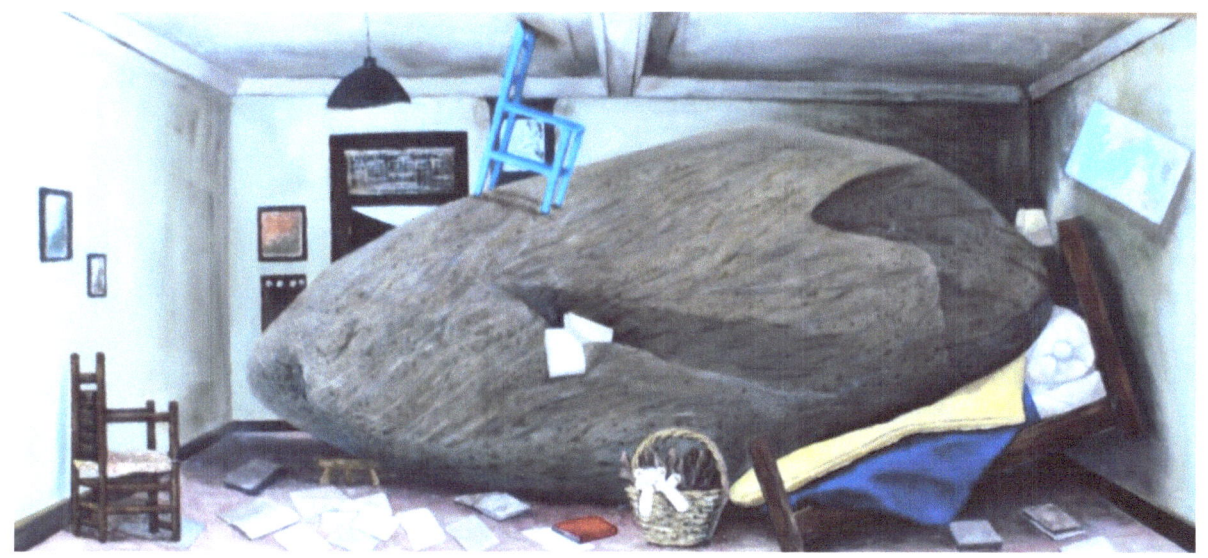

이상한 나라, oil on canvas, 82×27, 2011

작가노트

돌은 우리의 인생과 같다.

삶에서 가장 경이로운 기적은 자연이 만들어낸 모든 사물이 나름의 특징과 모양새를 갖추고 있다는 사실이다. 돌의 개성은 세월이 지나면서 물의 씻기고 바람의 깎여 둥글게 변하는

긴 과정의 여정처럼 우리의 삶도 수많은 관계와 무수한 일들로 인해 성숙해지듯

다양한 경험을 통하여 처음 모습과는 다른 좀 더 성숙하고 깊은 분위기를 지니게 된다.

이처럼 돌은 날마다 끊임없이 변화해 나가면서 조금씩 성숙하게 다듬어진다.

자연스럽게 비바람에 깎여 둥글게 변화하는 이 돌의 모습은 우리의 삶과 유사하다.

돌이 곧 '나'이고 '타인'인 것이다.

가끔은 현실과 몽상 사이에서 허우적거리다 그곳이 유토피아(현실세계에 존재하지 않는 이상적인 곳)인지 디스토피아(암흑의 세계)인지 헷갈린다.

본인은 몇 년 동안 돌을 그리면서 외로움을 느낄 때도 있다. 나를 돌아보는 계기로 시작한 돌 작업이 나를 고달프게 만들었지만 돌을 그리는 과정은 사색하는 즐거움이 있다.

예술가는 자신이 살고 있는 세계 속에서 경험한 내용을 내면의식으로 재창조하고자 노력하는 존재이다.

그래서 삶의 경험에서 발생된 모든 것들은 나의 작업 형성에 동기부여를 하였다. 하나의 돌이 무엇인가를 깨닫게 해주고 그것의 의해 나의 삶의 아름다움을 발견하고 가치를 알게 해주었다. 돌의 단단함과 오랜 세월 무심히 만들어 낸 돌의 표면처럼 나의 내면 기억과 추억 그리고 현재의 삶을 돌의 투영시키면서 무심히 견디고 참아내는 나의 삶의 모습이 돌인 것이다. 그러므로 돌이 곧 '나'이고 '타인'인 것이다.

그림을 그리는 것은 나를 찾고 나를 표현하는데 있다고 생각한다.

지금까지의 작업을 하면서 내면의 진실한 욕구를 깨닫게 되고 그림 안에 하고 싶은 이야기를 담으면서 내 자신이 현실에서 경험했던 이야기를 일기처럼 꺼내어 치유하는 과정이었다는 것을 알게 되었다.

즉, 작업을 통하여 나타내려고 했던 것은 돌을 통한 나만의 다이어리(일기), 기록, 인간관계, 사랑, 상처 치유의 과정이었다면 앞으로의 나의 작업 방향은 잠시라도 나만의 이상향의 세계를 여행하고 휴식하고픈 나의 작은 바람들을 화면 속으로 옮기는 것이다. 그러므로 나는 돌 속에 '나' 그리고 '타인'을 투영 시키면서 현실에서 벗어나 자유로워 질 수 있다.

프로필

홍익대학교 미술대학원 회화과

계명대학교 교육대학원 미술교육 졸업

계명대학교 미술대학교 서양화과 졸업

경력

개인전

2015 zero gravity (정수화랑/서울)

단체전

2008 Fresh & Fresh (갤러리 G/대구)

2008 예미전 (우봉미술관/대구)

2008 우리가 처음 만났을 때, 아시아프 (옛서울역사/서울)

2008 chaconne 샤콘 (DGB 갤러리/대구)

2008 Christmas 꾸며 보실래요? (목연갤러리/대구)

2009 START (봉산문화회관/대구)

2010 신기루 (봉산문화회관/대구)

2010 신기루 특별전 (DGB 갤러리/대구)

2011 친절한 그림씨 (봉산문화회관/대구)

2011 Sweet smell(봉산문화회관/대구)

2012 신기루 초대전(바람흔적미술관/남해)

2012 연(緣) The 수린 정기전 (GNI 갤러리/대구)

2012 신기루 연말전 (중앙도서관/대구)

2013 아시아프 (문화역서울 284/서울)

2014 마음을 보다 조은정.여은진 2 인전 (오리진카페갤러리/대구)

2015 신기루 청년작가그룹전 (블랙갤러리/대구)

연수

2007 중국 천진 미술 학원 연수

수상

2008 대구미술대전 특선

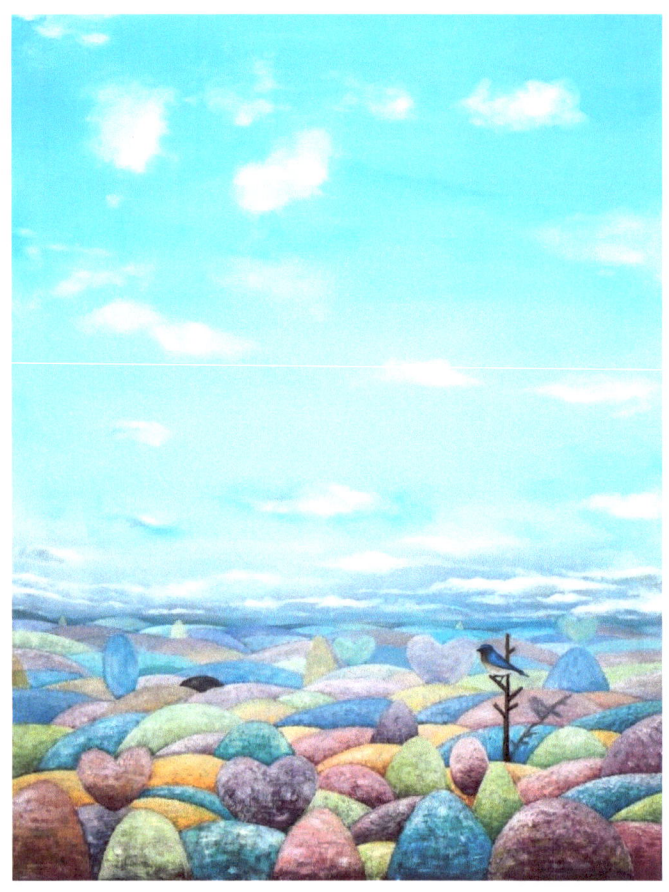

꿈, oil on canvas, 118x91, 2015

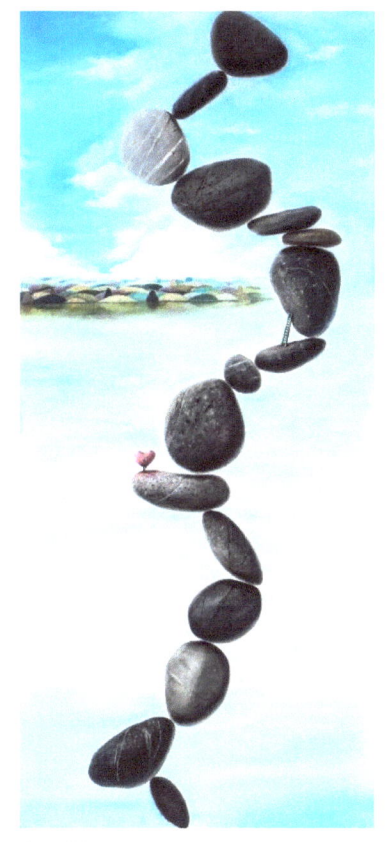

Artist #2 = 조인호작가

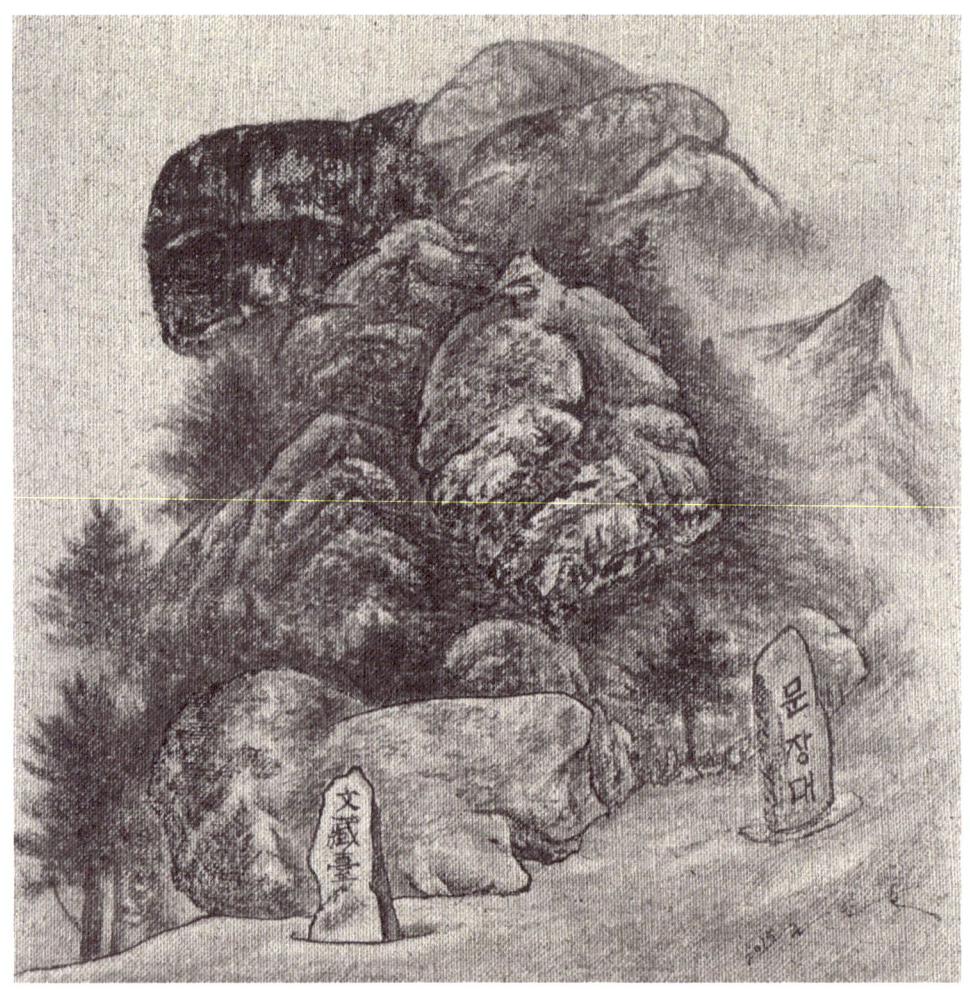

속리-150203, 28.5x29, 천에수묵, 2015

전시서문

산을 열치다

박 천 남 (미술평론가)

조인호는 산을 그린다. 특히 지난 2007 년 첫 개인전 이후 줄곧, 혹은 주로 그러하다. 산을 그리는 이유는 그야말로 산이 거기에 있었기 때문이다. 여기서 거기란 교과서일 수도 있고 삶의 현장일 수도 있다. 전시를 앞두고 작가와 나누었던 제작 속심으로 미루어 짐작하자면, 그에게 산은 삶의 생활풍경이자, 몸과 맘으로 직접 확인한 심리적 속산을 의미하고 있어 보인다. 저 멀리 어딘가에서 관조적인 시선과 관성적인 태도로 내려다 본, 또는 산의 물리적 양괴감을 전통, 혹은 나름의 전용 준법으로 소개하려는 다분히 의도적인, 흔한 제작강박증에 사로잡힌 도식적 산은 아니다.

학교가 산자락에 있었고 전업으로 화단에 나와 젊은 모색을 할 때도 산은 곁에 있었다. 작업이 풀리지 않거나 미래와 삶의 당대 현실에 대한 고민이 깊을 때 즐겨 찾은 곳도 산이었다. 결혼 후 자주 찾게 된 처가 역시 독특한 화산지형을 가진 산의 자락에 있었다. 이런저런 이유로 산행을 즐기고 산을 일상처럼 접하다보니 산은 뭔가 그동안의 맺힌 속마음과 답답함을 하나둘 고해하듯 풀어낼 수 있었던 가족 같은 존재이자, 또한 감사의 마음으로 보듬어 안아야하는 어르신이자 스승, 친구였던 것이다.

오늘도 조인호는 매일처럼 산에 오른다. 몸과 맘으로 산의 내외를 만난다. 죽지와 순지 등에 모필로 떠낸다. 지필묵이라는 전통방식에 따른, 별무리 없이 펼쳐 보이는 먹그림이다. 따라서 그의 산그림은 서구의 기름그림이 주는 산의 인상과도 일정한 다름과 차이를 보인다. 분명한 물리적 울퉁불퉁함을 다투어 자랑하거나 흔한 원근법에 의해 존재의 선후를 정확하게 구분 지으려는 과장된 수이감이 없다. 그저 담백하다. 물처럼 구석구석 조용하게 산의 기운이 스미어 있어 번들거리지 않는다. 작가의 평소 성격을 닮았다.

조인호의 산그림은 보이는 대로 그린 것도 아니고 아는 대로 그린 것도 아니다. 그렇다고 아리스메틱(arithmetic)하게 산술적으로 풀어 놓거나 산을 밟은 순서대로 순차적으로 펼쳐 놓은 답사기록도 아니다. 담아내는 방식과 풀어내는 방식, 그 순서가 자유로이 결합된 심리적 기행(紀行)으로서의 화면이다. 각기 다른 시공과 시점에서 만났던 이야기들, 각기 다른 시공에 자리하고 있던 존재들을 랜덤하게 호출하여 한 화면에 적절한 호흡으로 병치시킨, 이른바 시각적 앗상블라주 화법(話法)으로 주고받은, 만화경 같은 심리지형이다.

누차의 반복된 산행에 비로소 마음의 문을 열어준, 산이라는 친구의 따스한 산심(山心)으로 물들어버린 조인호의 속심이 가감 없이 드러나 있는 형국이다. 매순간마다의 만남의 감흥이 소용돌이치듯 중첩된 그의 산수(山水/山樹)풍경은 산과 벗한 이후의 내밀한 경험과 이야기들을 반추하듯 호출해서 부려 놓은 감정의 덩어리이자 집합체에 다름 아니다. 발로 직접 밟고 몸으로 만났기에 가능한 결과물들이다. 정해진 시점, 고정된 시점이 존재하지 않는다. 물리적 시간과 공간, 작가의 심리적 이동시점이 적용되고 강조된 살아 꿈틀거리는 산풍경이다. 따라서 시점의 시간차와 그것이 적용되기 시작한 시발을 찾아내어 그로부터 전체지형을 이해하고 세부지형을 파악해 들어가는 식의 감상방식은, 필요할 수는 있겠지만, 결국 무의미할 것이다.

데포르마시옹(déformation)이 강조된 조인호의 독특한 심리지형은, 일견 마음으로 담은 산의 내적 기운 하나하나를 붓과 먹이라는 바늘과 실로 이어나가며 독특한 전체를 만들어나가는 파노라마형식에 다름 아니다. 또는 물과 기름의 반발 특성을 활용한 일종의 마블링(marbling)기법으로 떠낸 듯한 산의 형상과 그 여백의 생동감을 눈앞에서 보는 듯하다. 흐르듯 자연스럽게 이리저리 서로 얽히고설키지만 각각의 성결은 간직한 복잡한 형세다. 속세인의 적응과 부적응심리가 양립하는 착잡한 기운을 그때그때마다의 심리적 산세를 통해 달래고 반영한 것으로 이해된다.

조인호의 산그림에는 화자(畵者)로서의 자신과 점경인물로 타자(他者)화된 모습 그리고 산의 속살이라는 자연이 조우한다. 각기 따로 작동하거나 충돌하기보다는 하나된 열린 풍경으로 어우러진다. 휘어지듯 힘

있게 펼쳐진 산그림. 이는 작가의 고정되지 않은, 움직이는 심경(心景)에 다름 아닐 것이다. 오늘도 그는 닫혀 있는 산과 산수풍경을 몸과 맘으로 힘껏 열친다. 태고(太古)적, 나아가 천지창조 당시의 고요하고 힘찬 느낌이랄까. 무언가가 파도처럼 밀려왔다 밀려가는 형국이다. 질풍과 고요가 공존하는 풍경이다.

골과 뫼의 결을 파고드는, 마치 갯바위에 부딪는 파도의 느낌과 질감, 소리가 전해지는 듯하다. 결이 눈으로 만져지고 이들의 소리가 메아리치는 살아 있는 산풍경이다. 혹은 바람소리, 혹은 산이 우는 소리일 수도 있다. 무언가가 바위와 나무 사이사이를 짐짓 파고들며 울리는 다양한 장단고저가 들린다. 화면 구석구석을 맴돌며 공명한다. 진동음이 가득하다. 골짜기마다 깊숙이 스며들었다가 빠져나가기를 반복한다. 불협화음을 애써 배제하지는 않는다. 모노톤의 장중한 느낌으로 밀려갔다 밀려오는 원초적 욕망과 금욕적 의지의 비(非)물질적 기운의 존재를 강조하고 있다.

심히 휘어진 산수풍경, 그것은 전통의 신성한 기운을 수동적으로 따르는 맹목적 굴광(屈光)이라기보다는 서로가 하나 되는 과정에서 빚어내는 다양한 협화음과 불협화음, 자연스런 공존에의 지향을 인정하는 지성적 기운일 것이다. 앞서 말했지만 조인호의 화면에는 부감을 중심으로 한 고원, 심원, 평원의 각기 다른 시점이 매력적으로 공존하고 있다. 이러한 산의 복합적인, 그러나 분명한 공존에의 지향은 방향을 알 수 없는 광대한 파노라마식 화면으로 펼쳐지거나, 마치 오랜 시간 묶어 놓았던 기억 속 희로애락의 두루마리를 이리저리 풀어 펼친 듯 마냥 자유롭기만 하다.

조인호의 산은 일견 어지러워 보이지만 평범하다. 올려다봐도 내려다봐도, 가까이 있던 멀리 있던 그의 산그림은 그가 만난 삶의 일반적 풍경에 다름 아니다. 잘난 사람 잘난 대로, 못난 사람 못난 대로 제각기 살아가듯 화면 속 지형들은 각기의 생김새를 자랑하며 꿈틀거리고 있다. 작가는 온몸으로 산을 열어 제치면서 조우한 이런저런 감정을 솔직하게 풀어 놓았다. 이러구러 살아가는 삶의 순환구조를 담백한 농담으로, 흡사 조물주의 호흡으로 펼쳐 놓았다. 때론 휘어지고 말리고, 풀어지듯 접히면서 꿈틀거린다. 변형된 방식에 주목하기보다는 심리적/물리적 재구성의 동인에 대해 생각해 볼 일이다. 산은 항상 모두에게 열려 있었다. 어쩌면 그것을 보는 사람이 마음을 닫고 지내온 것뿐이다. 산을 밟고 또 밟으며 돌고 돌아가며 이렇듯 세우고 비워낸, 그리하여 서로의 속살을 활짝 열쳐낸 조인호의 산그림이 반가운 이유다.

프로필

현 재 한국교원대학교 미술교육과 교수

서울대학교대학원 동양화과 박사과정 수료

서울대학교대학원 동양화과 석사 졸업

서울대학교 미술대학 동양화과 졸업

개인전

'수평선과 지평선을 찾아서'(신화갤러리 / 홍콩)외 10 회

그룹전

'산수너머'(경기도미술관 / 안산) 외 다수

아트페어

아시아 탑 갤러리 호텔아트페어 (만다린 오리엔탈 호텔 / 홍콩) 외 다수

수상 및 공모

석주문화재단 선정작가상, 서울미술대상전 장려상 등 다수 수상

문예진흥기금, 서울문화재단 등 창작활성화 지원 프로그램 다수 선정

작품소장

국립현대미술관 미술은행, 송은문화재단, 서울대학교 인문대학,

ING 은행(서울지점), ㈜엠케이켐앤텍, 서울대학교 기숙사 등

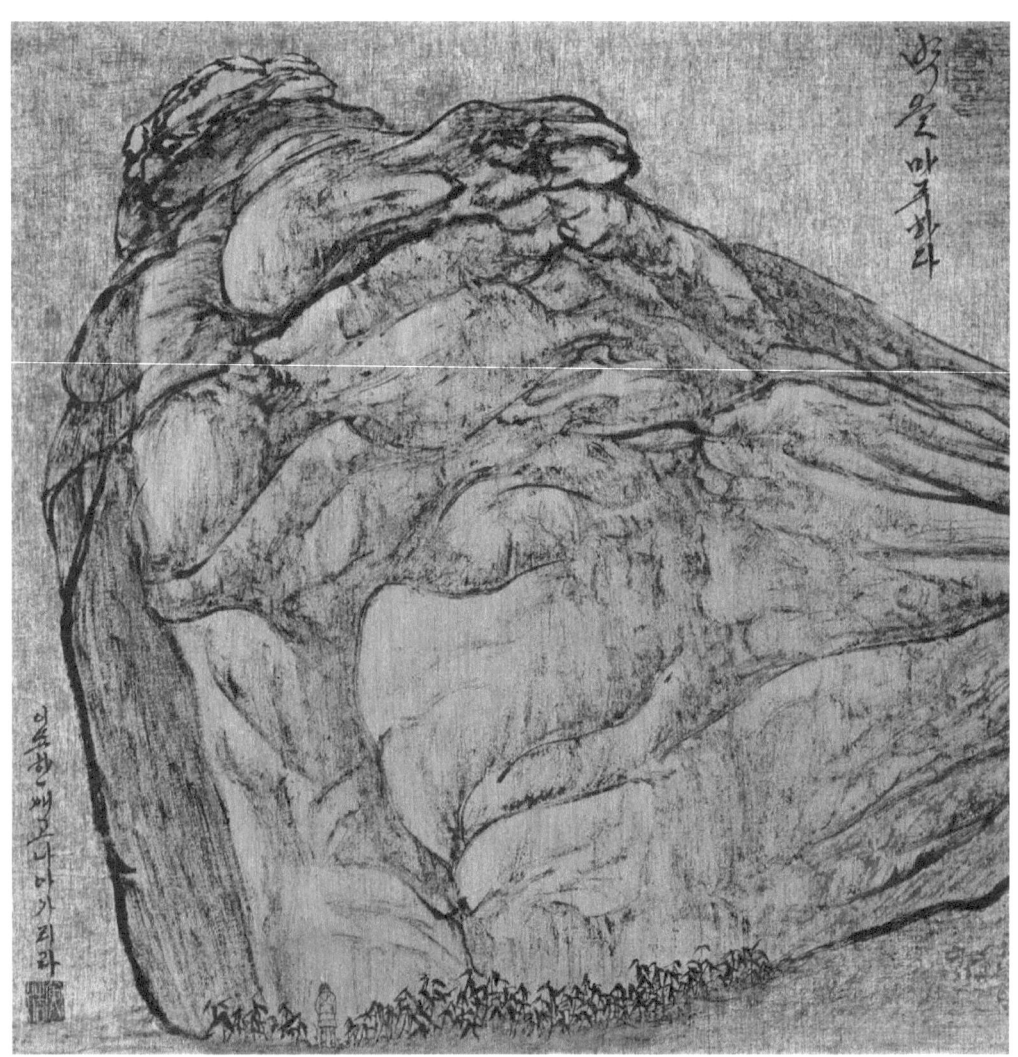

속리-150316, 37.5x39, 천예수묵, 2015

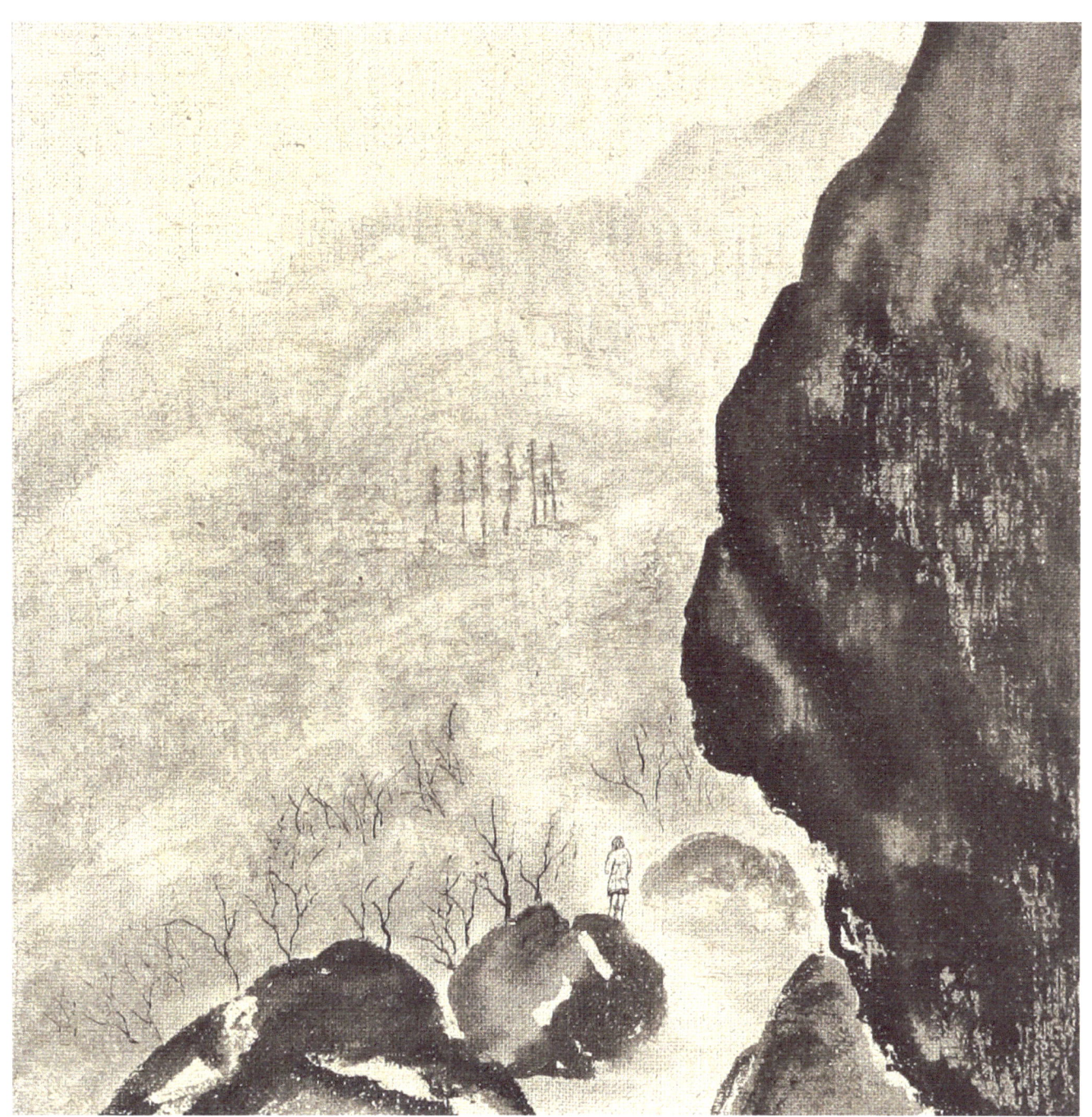

속리 150429, 28.5x28.5, 천에수묵, 2015

Artist #3 = 김지혜작가

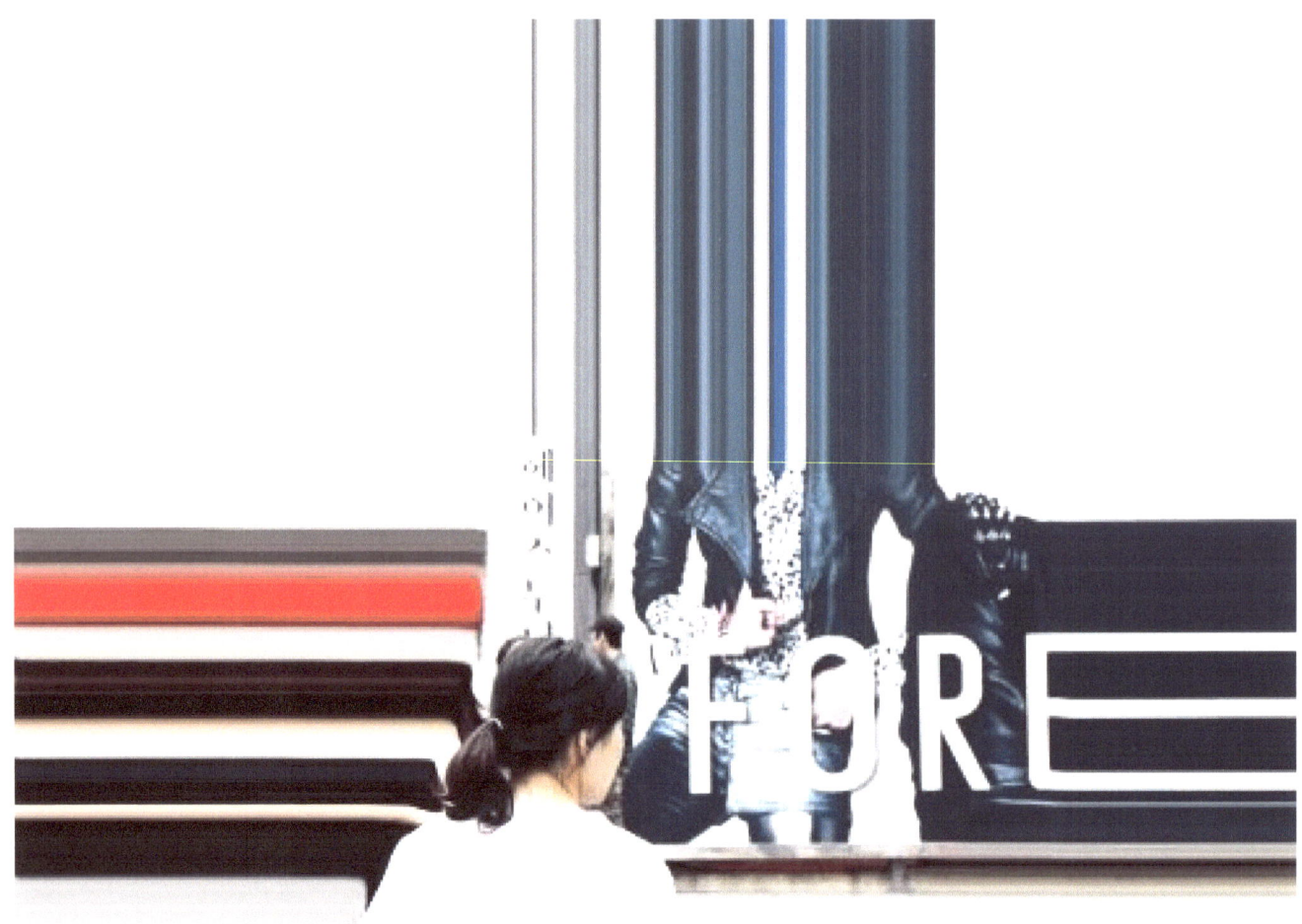

New Moment S04_pigment print on trasparent PVC, installation_160x110cm_2015

작가노트

"이번 작품들 <순간의 시공간학 - New Moment of Relation> 시리즈에서 이러한 상상은 현실의 리얼리티를 가장 잘 보여줄 수 있는 사진으로 드러낸다. 디지털화된 카메라로 현실을 기록하고 변형하는 작업은 작가에게는 현실에 대한 천착임과 동시에 현실의 시각적 전복과 그에 따른 의미의 전복을 끊임없이 시도해 나갈 수 있는 매우 적합한 도구이다. 2015년, 빠르게 변화하는 도시 서울은 그 변화의 속성을 일종의 살갗처럼 표면 위로 드러낸다. 나는 이러한 변화의 속성을 공간에 대한 긍정적 신념 위에 창조적인 생성의 순환이라는 분명한 의도로 기록한다._중략_어느 순간, 현실에서 파생된 추상적 공간을 따라가다 보면, 이제 그것은 더 이상 무엇과도 '관계없음'이기도 하며, 전혀 예측하지 못한 것으로서 '새로움'의 창조이기도 하다. 신기한 것은 이러한 현상 속에서 우리는 우리가 살아온 그곳, 또 살아갈 그곳인 '현실'을 다시 마주하게 된다는 것이다."_ 작가 노트 중.

프로필

김지혜(티나 킴, 1976-)은 홍익대학교 미술대학 판화과 학사 및 석사, 동 대학원 미술학 박사

개인전 15 회 개최, 단체전 및 국제 100 여회 참여.

국립현대미술관 미술은행, 제주현대미술관 미술은행, 홍콩 하버시티 등 작품소장

현(現) 경희대학교, 성신여자대학교, 안양대학교 출강, 영은창작스튜디오 9 기 입주작가로 활동하고 있다.

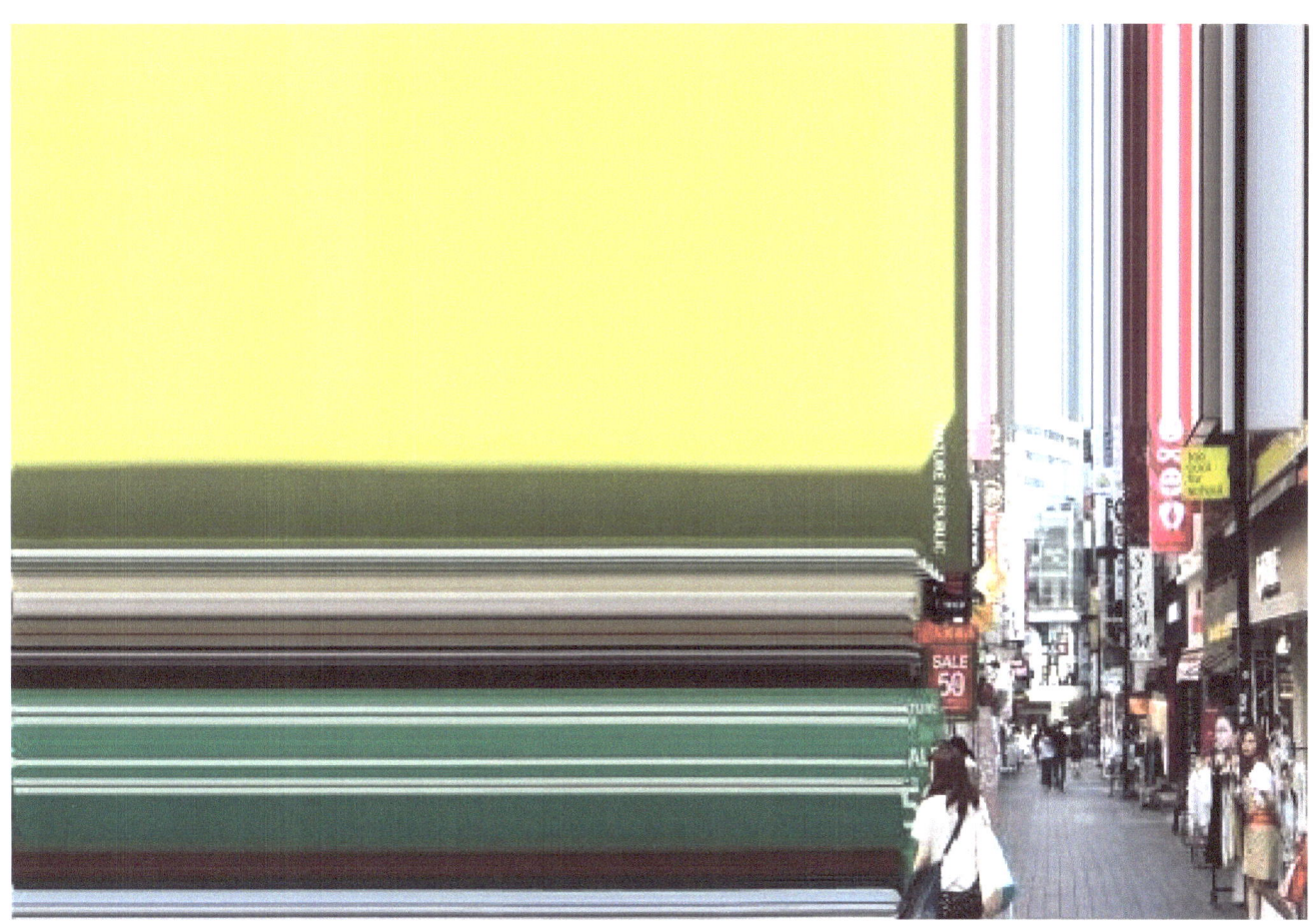

New Moment S03_pigment print_900x150cm_2015

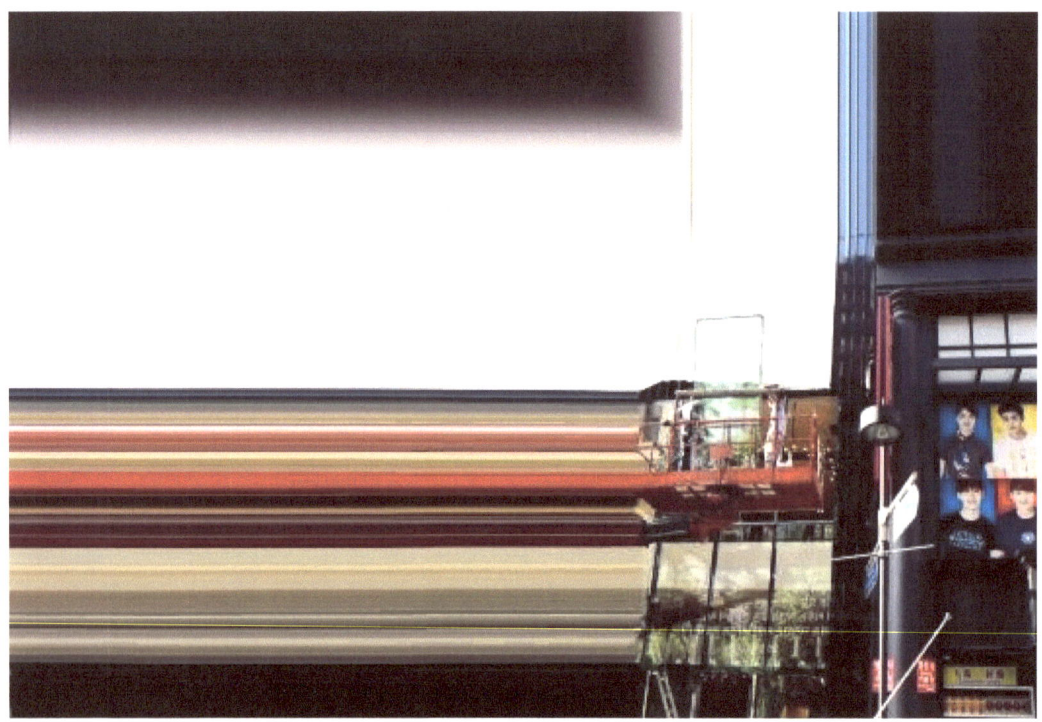
New Moment S06_diasec on pigment print_160x110cm_2015

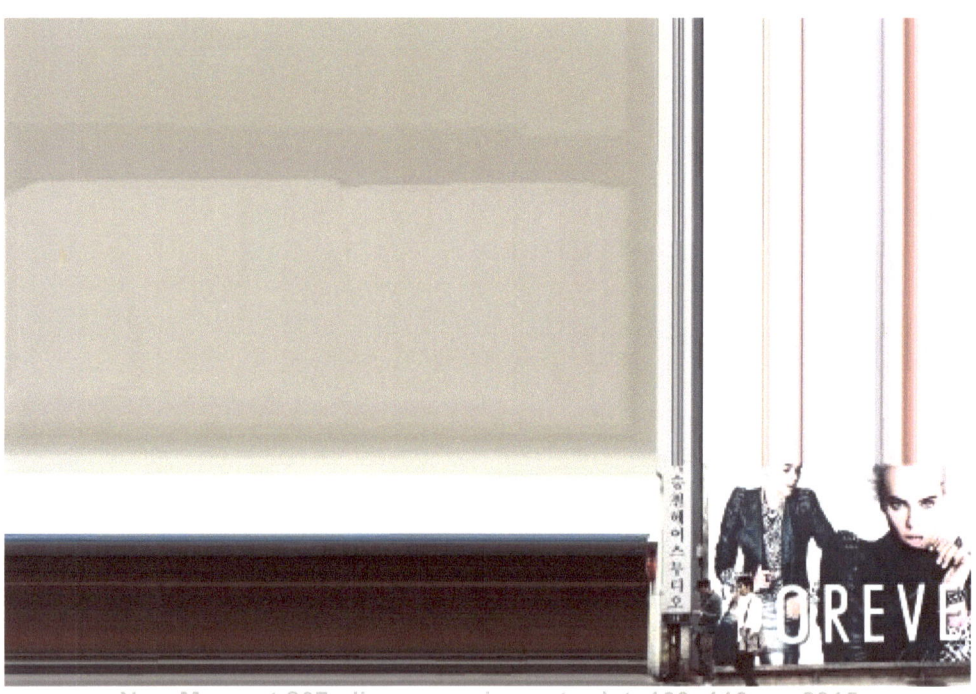
New Moment S07_diasec on pigment print_160x110cm_2015

Artist #4 = 전혜은작가

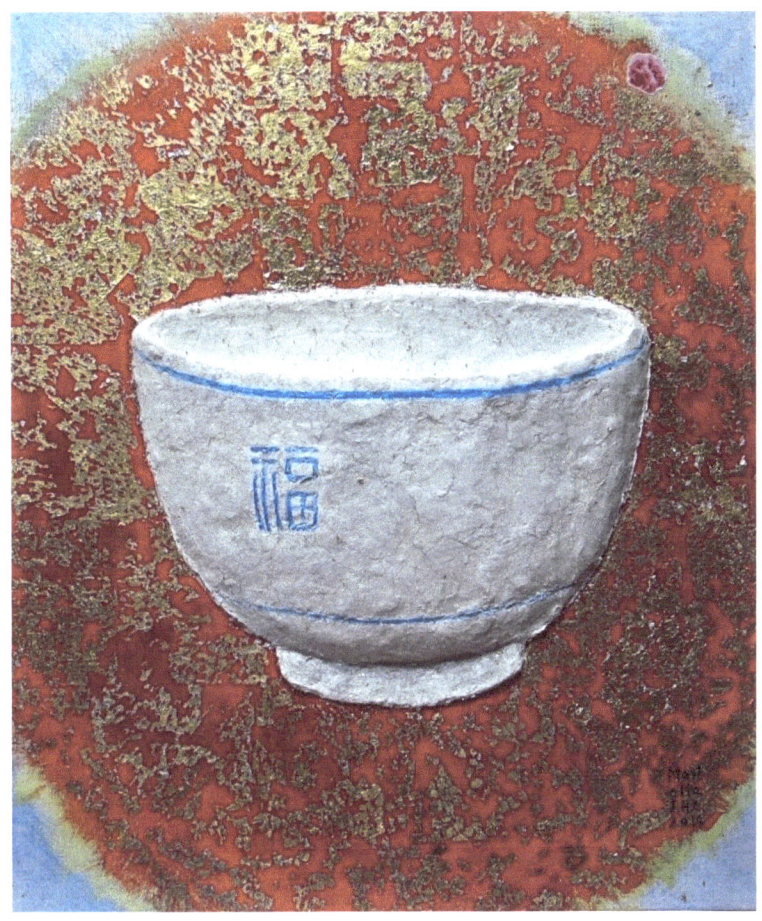

해를 품은 정화수 은-금-한지, 분채 혼합재료 53X45.5(cm)

전혜은화백의 "어머니, 그 위대한 영혼의 축복"

전혜은화백의 작품에서는 정화수와 생명에 관련된 사상이 담겨있다. 정화수란 무엇인가. 깊은 소망을 하늘에 올리기 위해서 깨끗한 물을 그릇에 담아서 정신과 마음을 바치는 고귀한 바침의 행위이다.

소망을 위해서 바침을 하는 행위는 시대와 나라마다 다양한 모습을 보여주고 있지만, 적지 않은 경우 하늘의 신에게 기원을 할 때는 생명을 살상하여 바친다는 행동을 통해서 가치를 전달하기 마련이다. 그래서 구약성서에 보면 아브라함은 자식인 이삭을 제물로 바쳐서 여호와의 뜻을 완성시키려는 모습이 나온다.

다행히 칼이 아이에게 내려 꽂히기 직전에 신이 직접 제의를 멈추라고 하여 소중한 생명을 구하기는 했지만, 고대부터 희생제물을 바치는 문화는 전세계에 폭넓게 발견이 되곤 한다. 하지만 한국의 정화수는 비살상적 제의라고 할 수 있다. 기원과 재물의식을 찾아볼 때 바침의 행동에는 반드시 어떤 생명이

담기었던 결과물을 바치는 데 말이다. 그런데 정화수는 물을 담아놓은 그릇을 놓고 마음을 올리는 형태이다.

이것이 여타의 기원문화들하고는 많은 차이를 두고 있다. 자식의 성공과 가족의 평안을 위해서 어머니들은 정화수를 올리고, 온 마음을 다하여 기도를 올린다. 그 깊은 마음은 자신에게 돌아올 어떤 결과를 바라지 않고 기도를 올리는 것이다. 세상에 이보다 더 아름다운 행동이 또 있겠는가.

시작부터 마무리까지 평화로움으로, 그 자체로서의 기도드림은 종교의 율법도 개인의 욕망을 이루기 위한 기복적인 바램도 아니다. 순수한 사랑과 조건없는 사랑의 그 무엇을 넘어서는 것인 것이다.

조건없이 나누어주는 사랑과 따뜻한 마음이란 한국의 홍익인간 정신과도 맞닿아 있는 것이다. 그리고 그것은 한두명에 대한 관심이 아닌 한 사회전체에 대한 모성인 것이다. 마치 고대 헬라의 가이아여신이 세상을 만들어가면서 생명있는 존재들 하나하나에게 나누어주었다는 성스러움과도 같다고 볼 수 있겠다.

아트저널리스트 김선곤

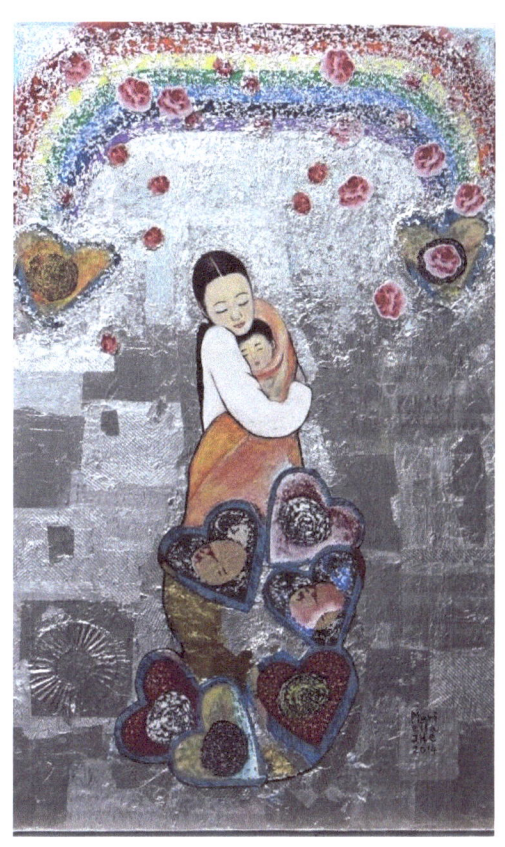

무한한사랑편, 금, 한지 채색 (63X33.3cm)

프로필

홍익대 동양화과

Artist #5 = 이우나작가

[비너스의 탄생]2014.순지에분채,34x45cm

작가노트
욕망은 달콤하지만 맛있지 않으며 즐겁지만 행복하지 아니하다.

프로필
이화여자대학교 조형예술대학 졸업/동대학원 석사 졸업

2012~2014 3 회개인전 [Some Moves 우나리의 움직이는 그림] 프로젝트

2014 도쿄 국립현대미술관 뮤지엄샵 [Afternoon]
2009 G 마켓 Ggallery 한국네티즌이 뽑은 최고인기작가 1 위
2007 1 회~2 회 아시아프

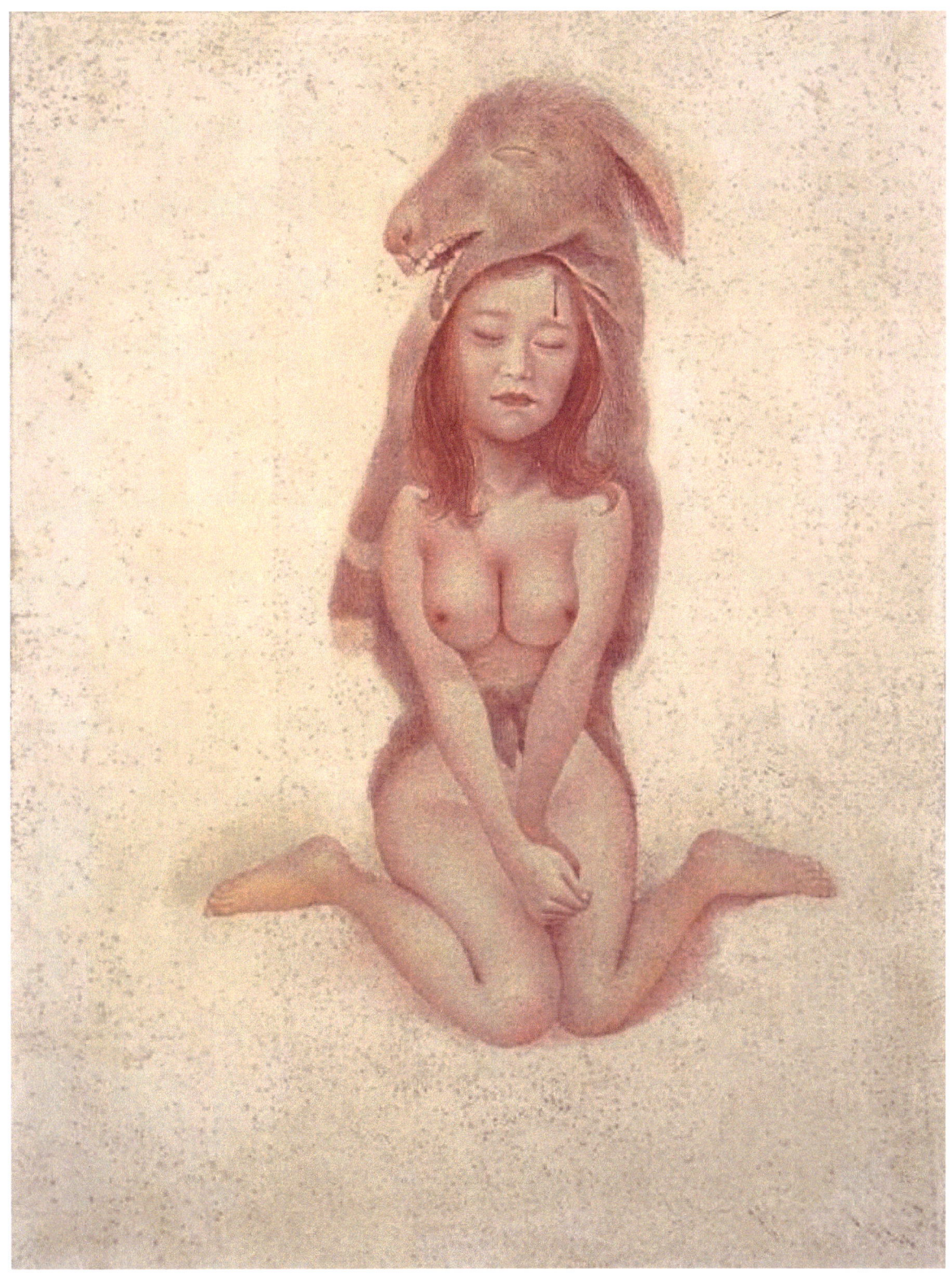

[당나귀가죽]2013.장지에분채.40x30cm

Artist #6 = 황금희작가

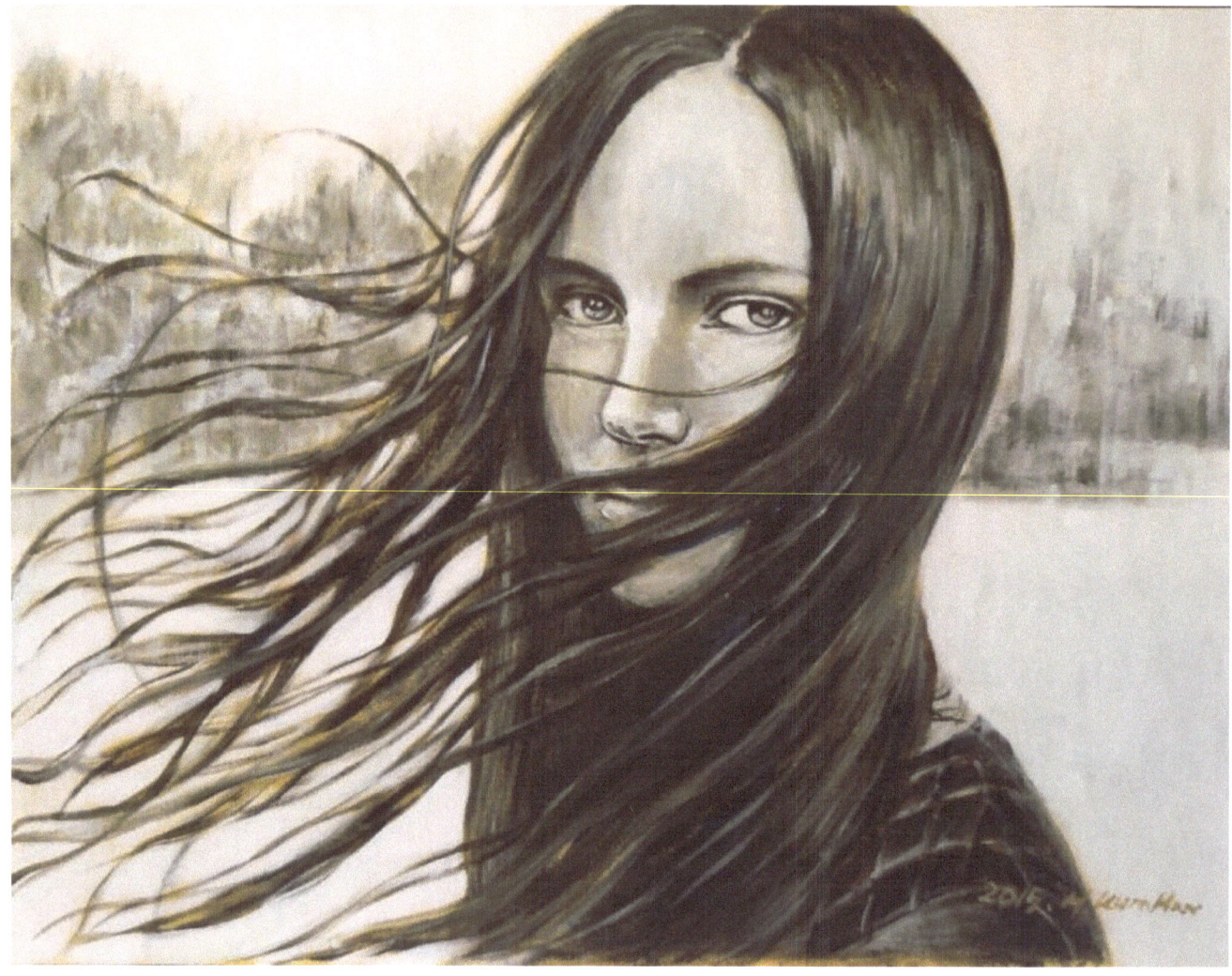

기억속의순간(memory)60.6x45.5(cm)

프로필

동덕여대 회화과(서양화전공)졸업

전시

2014 년 3 인전(정수화랑)

2015 년 서울오픈아트페어(삼성동코엑스)

2015 년 개인전(정수화랑)

2015 년 위드아트페어(호텔 리츠칼튼서울)

2015 년 제 4 회 명동국제아트페스티벌 출품

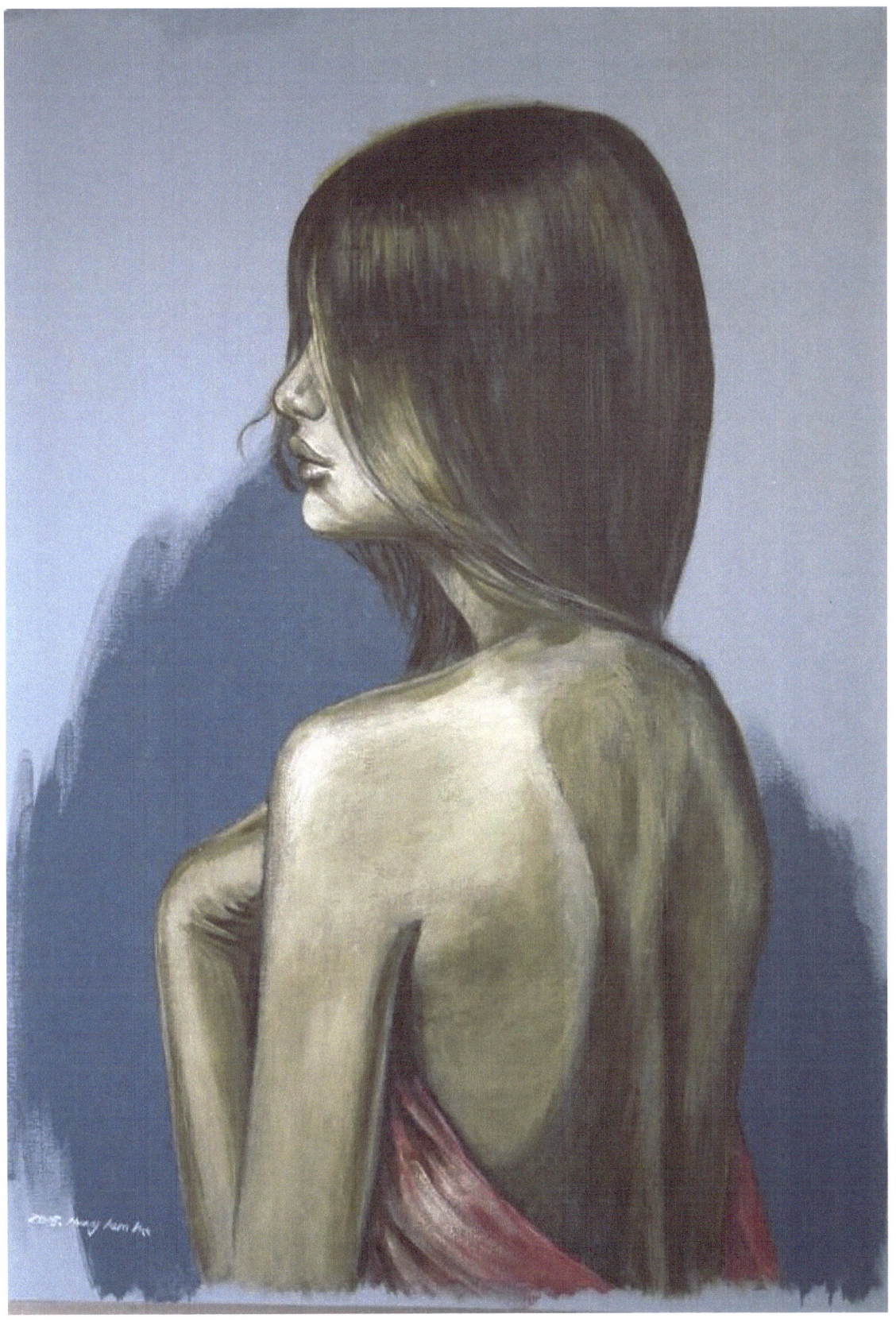

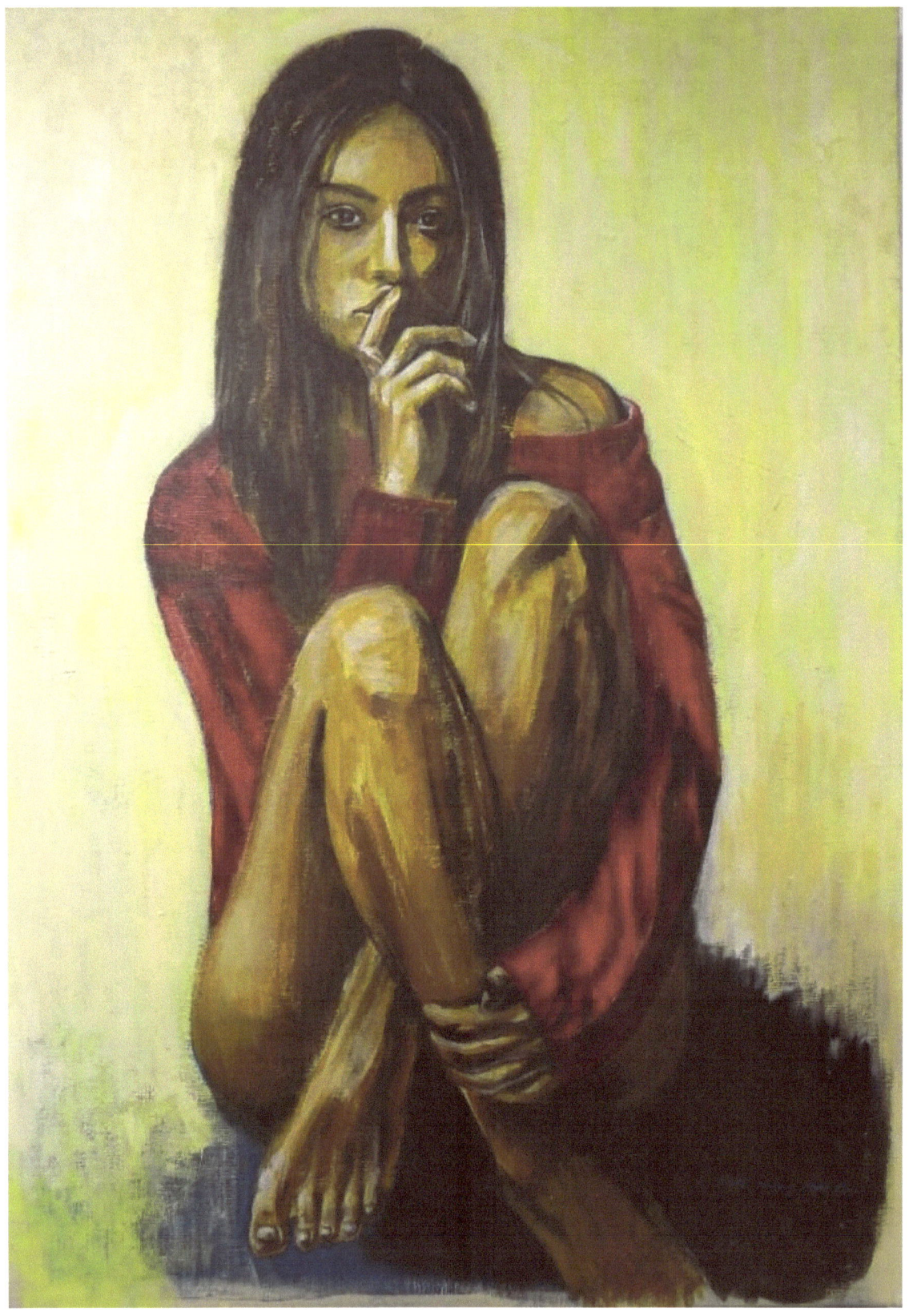

지루한일상(boring)65.1x90(cm)

Art MOOK. ArtTimesDigest. 2015.11

Publisher&ChiefEditor : sungonkim

Main design : doankim

Editor : HunPark

System : UsunPark, Yangsoochai

Regestration Number : Gangnam RA 00670 (MediciPress)

MOOK Regestration Date : 2013.02.28

Magazine ISSN Number : 2288-1077

Address : Arttimes ,Gangnam-gu, Tahoe BusinessCenter 305ho, hakdongro 311

Tel : +82-505-878-2049

Fax : +82-505-877-2049

Email : arttimesnews@naver.com

www.ingramcontent.com/pod-product-compliance
Lightning Source LLC
Chambersburg PA
CBHW041319180526
45172CB00004B/1156